-
_
_
_
_
_
_
_
-
_
_
_
_